SONGE ENIGMATIQVE, SVR LA PEINTVRE VNIVERSELLE.

Fait par H. P. P. P. Tolosain.

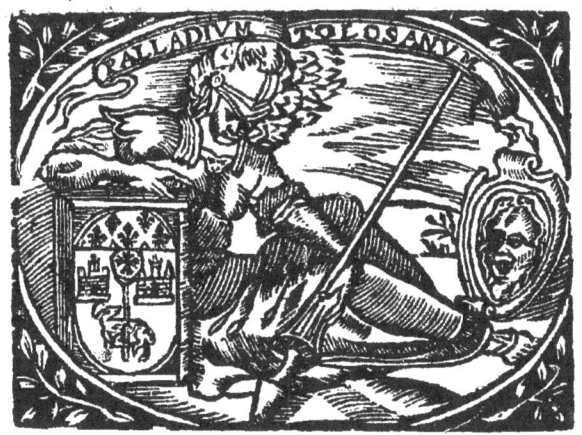

A TOLOSE,

Par ARNAVD COLOMIEZ, Imprimeur ordinaire
du Roy & de l'Vniuersité. M. DC. LVIII.

AV LECTEVR.

MOn cher Lecteur, j'ay creu que ie vous deuois aduertir que dans cette Enigme mon Intention n'a esté de faire voir que la difference qu'il y a entre les Peintres particuliers & les grands Peintres Vniuersels historiques, afin que ceux qui sont curieux de la Philosophie Hermetique, ne s'alambiquent l'esprit pour trouuer dans mon Enigme quelque nouuelle lumiere, qui les conduise hors de la Forest noire : car bien que ie ne sois pas entierement ignorant dans ces matieres, ie proteste pourtant que ie n'ay eu pour objet que la Peinture, qui est representée par la Statuë que j'ay placée au haut de son Palais, comme la Dame qui m'introduit dans le Iardin Mystique ne denote autre chose que la Mere Nature, ses Patins la Terre, sa premiere Iuppe l'Eau, la seconde l'Air, & le reste de ses habits, iusqu'au haut de la teste, le reste de l'Vniuers. Les sept Arbres plantez aux six Angles du Iardin, les six Cathegories differentes des Peintres qui n'excellent que dans l'vne. Et le grand planté au milieu, le Peintre vniuersel qui les possede toutes. Les degrez pour monter au Palais de la Peinture, la Proportion ; l'Escalier mal aisé, le Mouuement. Le premier Estage, le Coloris. Le second, la science des Lumieres ; & la troisiesme, la Perspectiue. Le Cabinet secret, la Pratique de toutes ces parties. Le Vieillard signifie le Temps. Et finalement le Palais de Neptune, qu'il faut que le Peintre non seulement voyage par terre, mais de surcroit qu'il essuye les perils de la mer. Au reste si Mercure Trimegiste paroit auec sa triple Couronne mystique au bout de la Galerie où j'ay placé les Protecteurs des Peintres, c'est que j'ay creu estre obligé de le coiffer ainsi, pour l'assortir comme il faut, sans que j'aye pretendu cacher de plus grands mysteres. Ie dis cecy parce que ie suis asseuré que les Curieux de cette haute Science pourroient adapter à leurs sens beaucoup de choses que j'ay dit en diuers endroits de mon Enigme ; Puis qu'il s'en trouue qui cherchent la grand-œuure, non seulement dans les Fables & les Romans, mais mesme dans la sainte Escriture, & particulierement dans l'Apocalipse.

Et comme ie n'ay eû d'autre visée que la Peinture, & qu'il se pourroit faire qu'en plaçant dans la basse Gallerie les Portraicts de ceux qui ont excellé en cét Art, i'auray obmis quelques vns de ceux qui fleurissent en ce temps : Ie les supplie tres-humblement de croire que comme ie n'ay iamais eu la pensée de flater lâchement les vns ; Ie n'ay pas eu non-plus le dessein de choquer les autres, dont les noms sans doute m'auront esté inconnus, ou auront eschapé de ma memoire. Ie n'ay pas non plus obserué vn ordre exacte pour placer les Protecteurs des Peintres selon leur condition, ni à leur donner les titres qu'ils ont selon leur charge, mais à mesure que la memoire, & les occasions qui s'en sont presentées les ont proposés à mon esprit. Ie croiray ma peine bien employée, si vous tirez quelque satisfaction de ce petit Ouurage, en attendant que ie vous donne la Version de l'Idée du Temple de la Peinture, & les autres œuures du Lomasse, auec les Vies des plus celebres Peintres du Vasari.

SONGE

SONGE ENIGMATIQVE, SVR LA PEINTVRE VNIVERSELLE.

A nuict estoit fort calme, & le Silence tenoit son empire au milieu des tenebres; Toutes choses estoient en repos & cette grande Tranquillité, inuitoit les plus vigilants au Sōmeil: Mes seules inquietudes resistoient à ses charmes, & les Imaginations diuerses qui agitoient ma Pensée deffendoient à mes Paupieres de se clorre. La Peinture se presentoit à mon Esprit auec ses plus riches ornemens: Et si d'vn costé i'estois surpris de voir le petit nombre des adorateurs qui se trouuent posseder cette Diuinité visible, & qui peuuent estre Iuges competans de ses merueilles: d'vn autre costé ie faisois des plaintes contre l'iniustice de la fortune qui laisse dans la poussiere des Personnes qu'on deuroit esleuer au rang des plus Illustres. Enfin apres auoir par diuerses postures cherché le repos dans mon lict sans le pouuoir trouuer: l'Aube du iour commençoit à poindre, lors qu'abbattu de mes longues inquietudes ie me rendis aux douceurs du sommeil.

Songe Enigmatique,

Alors il me sembla que i'estois au milieu d'vne Allée bordée de deux rangs de Palmiers, & d'vn pareil nombre d'autres Arbres, dont l'odeur iointe à la beauté me fit croire que i'auois esté transporté en quelque Region de l'Asie. La curiosité me fit marcher vers vn Portail rustique, qui paroissoit au bout de l'Allée : il estoit enrichi de deux Termes d'ordre Toscan, chargez d'vne grosse poultre en forme d'Architraue, surchargé d'vn Cheuron qui luy seruoit de Frise, couronné d'vne Corniche de mesme nature. Les nœuds, & l'escorce du bois qui paroissoit en beaucoup d'endroits chargé de Lierre luy seruoit d'vn naïf ornement. Ce Portail que l'Architecte industrieux sembloit auoir negligé ou basti par despit, dans sa rude composition descouuroit sa iuste Symmetrie & faisoit admirer l'esprit de l'Ouurier, par ses grossieres mais iustes proportions. A peine auois-ie acheué de lire ces mots, *Iardin Mystique*, escrits en grosse lettre sur vn cuir recourbé en forme de Cartouche, qui seruoit d'ornement au milieu de la frise : lors qu'vne Dame qui auoit ouuert par dedans me fit signe d'entrer. Ie demeuray quelque temps interdit à l'aspect de tant de merueilles ; c'estoit la plus belle personne du monde, toutes les plus iustes proportions que ces fameux Peintres de la Grece ont donné à leurs Figures : toutes les Graces & autres perfections qu'Appellés & Fidias ont autrefois employé pour embellir la Deesse Venus, n'auoient rien qui aprochast de l'esclat de cette beauté ; Et ie croy que l'Imagination du plus excellent Desseignateur n'auroit sceu rien former dans son Idée de si acheué que ce qui s'offroit à mes yeux ; bien que les operations de l'Intellect surpassent de beaucoup celles de la main.

sur la Peinture Vniuerselle.

Sa cheuelure blonde & longue negligemment esparse sur ses espaules ondoyoit au gré des Zephirs; elle estoit reserrée par le haut, non d'vn chapeau de fleurs, ou d'vne Guirlande de soye & de fil d'or à pailletes d'argent, Non d'vn Diademe royal ou Couronne Imperiale chargée de Pierreries : c'estoit quelque chose de plus grand prix que tout ce qui fait le luxe & l'admiration des cabinets des plus puissans Monarques. *Vn Cercle de Cristal* ou pour mieux dire vn bandeau de Diamants liquifiés & reduits en paste, enrichi au milieu du front d'vn Rubis, d'vn Pantarbe ou d'vn Escarboucle, au lieu d'vn Soleil dôt l'esclat éblouïssoit les yeux de ceux qui le vouloient regarder. *Vn Globe argenté* vn peu moins lumineux paroissoit à la partie opposée à la precedente. *Quatre* grandes bandes qui s'assembloient en pointe au dessus du Vertex, estoient enrichies d'vne infinité d'*Estoilles*: ces Bandes estoient composées d'vne paste d'azur transparente comme vne eau de Saphirs qu'on auroit artificieusement congelée.

Sur ce Visage on ne descouuroit qu'vne beauté naïfue, exempte de fard, de mouches & assassins, & le vermillon qui coloroit ses ioües & ses leures estoit fort naturel: les eaux gommées n'attachoient pas ses cheueux sur son front : la poudre de Chipre ne changeoit pas en gris l'esclat de leur lustre doré : les Frisoirs ny les pincettes n'auoient point trauaillé sur cette belle, l'vn pour anneller & l'autre pour faire les sourcils ; le tout, bien qu'admirable, estoit sans artifice : Elle n'auoit ny gans, ny brasselets, ny pendants d'oreille : Son port estoit maiestueux & sa taille fort riche: Elle estoit couuerte d'vn corps de robe & de deux Iuppes dont la premiere ouuerte par les flancs descendoit iusqu'au ge-

noüil, & la deuxiefme iufqu'aux pieds, le corps eſtoit bigarré des coleurs de l'Iris, & bordé par le haut d'vne couleur de *Feu*: *Ce changeant* eſtoit ſi admirable, qu'il repreſentoit les Panaches, & les formes de toutes ſortes d'Oyſeaux, dont les vns ſe confondoient à meſure qu'on changeoit d'aſpect, pour faire place à d'autres. La premiere Iuppe eſtoit faite comme d'vn tabis *Vert-de-mer* fort leger, que le vent agitoit de tous coſtez à cauſe de ſes ouuertures, d'vne part on voyoit les Galions & Vaiſſeaux ſuiuis de leurs Pataches, de l'autre les Poiſſons s'eſgayans dans les ondes, icy les Galeaces & les Galeres pompeuſement parées du grand Pauillon, des flames Pauiſades & Banderolles, faiſoient eſcumer les flots ſous l'effort de leurs Rames, & parmy tout cela quelques Monſtres marins couuerts d'eſcailles eſmaillées de diuerſes couleurs: La plus baſſe & derniere Iuppe eſtoit pareillement embellie de figures d'Animaux à quatre pieds, qu'vn *Orphée* accompagné *d'Euridice* charmoit par les doux accents de ſa voix. Parmi cette grande troupe ie ne remarquay ny *Mulets* ny *Leopards*, quoy que dans ce merueilleux ouurage il n'y eut rien de confus, attendu que parmi vne infinité de Sauuageons l'on y diſtinguoit les arbuſtes des Arbres, les fleurs des fruits & les Valons des Colines, & des Montagnes, tous les Inſectes meſmes y paroiſſoient, iuſques aux plus petits moucherons; mais ce que ie trouuois de plus ſurprenant eſt que ie ne pouuois comprendre ſi ce trauail exquis eſtoit fait à l'aiguille, en broderie, ou en Peinture, tous ces artifices n'ayant rien de ſi parfait. Cette Robe dont la valeur n'a point de prix eſtoit neantmoins tres-ſimple, elle n'eſtoit pas brochée de clinquant d'or, ny de Dantelle d'argent: l'on n'y voyoit ny Broderie, ny Galans, ny

Boutons de Perles & autres ioyaux dont se parent les Dames. Ses mains aussi belles que son visage, n'estoient iamais oisifves, elles tenoient *Trois Clefs*, dont la premiere faisoit l'admirable changement de sa robe, la deuxiesme mille productions sur sa Iuppe ondoyante, & la troisiesme autant de merueilles par des secrets ressorts en la partie inferieure : La fourrure de cette superbe Robe n'estoit ny de Marthres, ny de Zebelines herminées, mais *de tous les Metaux & Mineraux*, sursemez de Rubis, Escarboucles, Amethistes, Sardoines, Crysolites, Opales, *Turquoises de la vieille roche*, & cent autres Pierreries qui seruent d'ornement exterieur aux plus superbes Reynes du monde. Ses Brodequins n'estoient pas moins riches que la fourrure, puis qu'ils estoient semés de Diamants-bruts enchassez dans leur carriere de Cristal ; si bien que leur prix excedoit de beaucoup l'apparence, parce que leur richesse estoit occulte.

I'aurois esté plus long-temps extasié à l'aspect de tant de merueilles, si cette Belle d'vn maintien doux & maiestueux & d'vne parole charmante ne m'eust derechef inuité d'entrer. I'obeys aux commandemens de cette Deesse, & par la rougeur qui montoit du cœur sur mon visage, ie luy rendis des preuues tres-sensibles de ma veneration & de mes respects. *Mon Fils*, dit-Elle, Vous aurés de grandes satisfactiõs lors que vous verrez les Arbres de ce Iardin, il n'y en a que sept, dont les six plantés aux six angles de ce large espace forment comme vne couronne au septiesme qui paroit au milieu le plus grand & le plus merueilleux, puis qu'il produit tout seul les diuers fruits que les autres portent chacun en leur particulier.

Ce Iardin estoit clos de muraille à six faces qui formoient

A 3

vn Exagone. Lors que nous fufmes arriués au premier Angle, ie fus bien furpris de voir l'arbre dont il eſtoit orné chargé *de Teſtes*, dont quelques vnes eſtoient ceintes de laurier, les autres du Bandeau Royal, quelques vnes couuertes de la Thiare, d'autres du Chapeau rouge, il eſt vray que la plus grande partie repreſentoit de ieunes Femmes ajuſtées comme des Poupées, deſcouuertes comme des Courtiſanes auec des Colets toujours neufs & fans ply, Elles auroient parlé, mais la voix ne pouuoit trouuer paſſage par leur petite bouche : Parmi tout cela il y auoit quelques branches embellies de *petites boëtes* de Iayet, de Marroquin, d'Iuoire, d'Or, d'Argent, de Cuiure doré, & d'autres matieres precieuſes, grauées, cyſelées, & eſmaillées, auec des deuiſes d'amour ; les plus precieuſes eſtoient d'Aſſier percé à iour, tout brillant de Diamants arreſtés auec des Chattons d'or qui augmentoient leur feu, la meilleure partie eſtoient muſquées, & contenoient les Viſages fardés de quelques Adonis & de quelques Siluies, ou gens de cette nature. A l'vne des branches eſtoit pendu vn miroir, des peignes, des friſoirs, & tout cét autre attirail qui fert à embelir les femmes. A fon ombre on voyoit deux rejettons de ſes racines, ces petits Arbres eſtoient chargés d'Eſcarlates, de Velours, de Satin & mille autres eſtoffes, le Point-coupé, & la dentelle de Flandres ny manquoient pas, fi bien que la boutique d'vn Tailleur, ou d'vn Mercier, n'eſtoit pas mieux aſſortie, outre que parmi toutes ces guenilles il y auoit des Eſcuſſons *Mal blaſonnés* ; Ce qui me fit coniecturer que ces Arbuſtes eſtoient *les Seruiteurs* de cette riche Plante, ſur l'eſcorce de laquelle eſtoit eſcrit en lettre d'or ce mot, *Habitude*, & ſur le marbre d'vne Fontaine qui entrete-

noit l'humide radical à fes racines, celui-cy, *Opinion.*

De là ma belle Conductrice paffa à cofté de la deuxiefme face de muraille, ornée d'vne Tapifferie de Grenadiers pompeufement parés de leurs globes-couronnés & pleins de Rubis ; l'Efmeraude de leurs robes eftoit d'autant plus gaye que les fleurs dont elle eftoit brochée eftoient enflammées d'vn rouge plus vif que le vermeillon. La Deeffe me voyant foufrire, me dit (en continuant de marcher) Ce fuperbe & vain porteur de teftes, eft tellement aueuglé de l'efclat des piftoles qu'on luy porte pour auoir de fon fruict, & des loüanges qu'il reçoit du Vulgaire, nommement de quelques Damoifelles, qu'il croit que ie fuis obligée à l'aimer, & s'imagine me connoiftre à perfection, mais l'Innocent eft bien loin de fon compte : puis qu'il eft bien empefché (quoy qu'il face) d'imiter auec fon fruict les teftes de l'Orphée & de l'Euridice qui font fur ma Iuppe inferieure ; ie le laiffe dans fa bonne opinion, puifque les démentis que ie luy donne chaque iour, auec les trois clefs que ie remuë fans relafche ne font pas capables de le defabufer.

Celuy que nous verrons bien-toft, ne pouffe pas fi haut fes orgueilleufes branches ; auffi n'a-t'il pas les mefmes fentimens de vanité : Voyez fa modeftie, bien qu'il foit enrichi de tous les fruicts de la terre, & que les fleurs des Climats les plus reculés y foient toufiours dans l'efclat de leur viue fplendeur, en forte qu'on diroit qu'vn Printemps eternel prend vn foin particulier de conferuer leur ame vegetatiue? En effect, voyez comme ces Rofes s'efpanouïffent, & mettent au iour l'incarnat de leurs feüilles, & ces œillets rouges cramoifis, & blanc marquetez ne les ont-ils pas admirablemēt bien frangées & crenellées? Prenés garde à cet Horloge

de Village vray Soleil des fleurs ? Voyez comme il languit lors que celuy de ma Couronne le priue de sa lumiere ? Toutes les couleurs imaginables ne sont elles pas sur ses Tulipes ? Ne diriez-vous pas que celle-cy est vne flamme changée en fleur, & celle-là de la neige façonnée en Gobeau, veritablement l'on s'y tromperoit, si les coups de foüet que ie luy ay donnés n'auoient ensanglanté sa peau de satin blanc ? Celle-cy, ne semble-telle pas, vn drap d'or bordé de gallon d'argent, & celle qui est proche du sang bruslé ? Que dites-vous de cette belle Venus qui porte les marques de sa douleur sur le bout de ses feüilles ? que le noir luy sied bien, & qu'il augmente ses appas ? Voyez ce Colombin ! ô qu'il est agreable, & que le vert qui le decoupe porte bien loin son prix ? En voicy vne d'Escarlate rayonante par le dehors, & de trois differantes couleurs par le dedans ? En voilà vne autre qui semble vn ciel d'azur chargé d'estoilles d'or ? Ces Anemones purpurées, ces Iris qui portent les liurées de l'Arc-en-ciel, ces Flames, ces Renoncles, & ces Narcisses ou Estoilles d'argent, ne sont-ils pas surprenants ? Ces Muguets blancs & bleu remplissent l'air de leur odeur, si bien qu'on peut dire que c'est vn musc vegetatif. Mais considerez ces perles du Printemps, ce thresor de flore, ie veus dire ces Violettes ? Voyés si leur cent & cent feüilles sont proprement agencées sur leur tige, & si tant de couleurs diuerses dont elles sont embellies, ne sont pas bien ordonnées, quoy qu'elles semblent estre en confusion. Mais si l'aspect agreable des fleurs recrée nostre veuë, les fruits qui paroissent de l'autre costé de cét arbre n'esueillent-ils pas l'appetit, ceux qui ayment les Pommes & les Poires, ont sujet d'estre tentés voyant ces Muscadelles & ces

Bergamottes,

Bergamottes, ces Prunes, ces Nefles, ces Guignes, ces Pefches & ces Figues ne font elles pas venir l'eau à la bouche : & veritablement cét Arbre eftoit admirable. Le diftique qu'on voyoit fur fon tronc efcrit auec les feüilles de quelques fleurs eftoit tel, *Fructi-fleurifte*; il auoit fa fontaine qui l'arroufoit, fur la pierre de laquelle on lifoit ce mot, *Colloris*: l'on voyoit aupres toute forte d'herbes medicinales, potageres, & autres plantes.

Continuant noftre chemin à cofté de la troifiefme muraille, i'obferuay que pour toute parure elle n'auoit que du *Lierre* à moitié fec, ornement conuenable au troifiefme Arbre; puis que fes branches defpourueües de leurs feüilles courboient fous le fais de diuers Vafes de Criftal, de terre cuitte verniffée, de verre de diuerfes coleurs, d'Or, de Cuiure, d'Argent & du refte des Metaux. Là ie vis des Cafques & des Rondaches à fons de velours cramoifi, bordez de lames d'or, dont les compartimens aboutiffoiët à vne ouale du mefme metail, ou quelque Hiftoire bellique eftoit reprefentée de cifeleure. Les Trompettes, Clairons, Cuiraffes, Gantelets, Efpées, Sabres, Picques, Pertuifanes, & autres fers offenfifs, eftoient entaffés les vns fur les autres en forme de Trophée d'armes. Ie vis d'vn autre cofté toute forte de pierreries mifes en œuure, les vnes dans des Bagues, les autres à des Colanes, à des Mytres & à des Courônes: I'y vis des Chandeliers, des Coupes, des Baffins, des Aiguieres, & autre vaiffelles de vermeil doré, des Chenets de Bronze, des Chauderons & autres vtancilles de Cuiure, Enfin tout eftoit verre, metail, ou Pierreries. Son Tronc eftoit armé d'vne placque d'Airain, fur laquelles ces mots eftoient graués à l'eau-fort, *Ie fuis le Metallifte*. Il

B

auoit pour l'eau de sa Fontaine du Mercure coulant, & sur la face du Bassin fait de plom qui luy seruoit de lict, celuy-cy, *Imitation*.

I'estois comme enchanté voyant tant de merueilles qui augmentoient à mesure que ie parcourois la quatriéme Allée bordée de Citronniers, dont l'odeur doux-flairante embaumoit l'air tout autour ; les vns poussoient l'esmerau-de de leur fruict encore enfant du maillot de sa clochette d'argent, les autres plus grandelets, abandonnoient leur robe verte, pour prendre la liurée du Soleil, tandis que la plus grande partie monstroient par leur robe d'or-blafard qu'ils estoient prets à cueillir. Ie vis au bout de cette Allée le quatriesme Arbre qui n'auoit rien d'extraordinaire sinon que sur son Tronc ces mots estoient escrits, *Tu vois l'Animaliste*, & cela estoit escrit sur vne peau de Tigre attachée auec de gros clous : Il auoit sa fontaine aussi bien que les autres, & sur le marbre d'icelle ie vis ce mot *Pratique*. Ie fus bien surpris lors que ma Conductrice prenant l'arbre d'vne main le secoüa, & que les feuilles qui tomberent dans l'eau se changerent en toute sorte de poissons, les vns couuerts d'escailles, les autres de croustes raboteuses & picquantes, vne partie de coquilles bigarrées de mille couleurs & beaucoup d'vne peau toute lisse. Pour ce qui est des fruits qui tomboient dans la mesme eau, ils prenoient la forme de tous les Animaux à quatre pieds, & quelques vns celle des Oiseaux.

De là nous passames à la cinquiesme Allée ornée de Charmes, au bout de laquelle estoit le cinquiesme Arbre dont les branches espaisses & feuilleuës s'enlassoient les vnes dans les autres par vne agreable confusion. Ma

belle Conductrice en ayant rompu vne, en troubla l'eau de la Fontaine qui arrousoit ses racines. Le mot qui faisoit l'ame de son Bassin, composé d'vn Iaspe de cent couleurs, estoit *Caprice*, & celuy du Tronc, *Païsagiste*. L'onde ne fut pas plustot agitée, que ie vis sur son front comme dans la glace d'vn Miroir, des esloignemens à perte de veuë, des Bois de haute futaye, des Ports de mer, des Tempestes, des Combats nauals, des Deserts, des Monts escarpés, des Valées agreables, des Torrents, & des Precipices.

En suite elle me mena au dernier Arbre planté au dernier angle, où ie vis qu'il auoit les feuïlles extraordinairement grandes, la pluspart grisastres ou iaunastres, les autres de coleurs differentes; neantmoins ces differentes coleurs n'estoient pas meslées sur vne mesme feuïlle, mais separement; ie veus dire que la feuïlle iaune estoit toute iaunastre, bien que le dessus fut clair & le dessous obscur, & parmi cela d'autres teintes moyenes, il en estoit de mesme des autres feuïlles: ces mots estoient escrits sur son tronc, *Ie suis le Camajeû, ma force est le Dessein*. L'eau qui se cachoit sous les racines de tous les autres arbres, sortoit de celle-cy, & faisoit serpenter son liquide Cristal dans vn conduit bordé de gason. Suiuons, dit la belle Deesse, suiuons le cours de cette onde que plusieurs voyent & que peu connoissent: C'est elle qui entretient dans sa forte vigueur l'ame vegetatiue de cette merueilleuse Plante que tu vois au centre de cét enclos. Cependant nous cheminions à costé du Canal & lors que nous fumes arriuez au milieu, ie contemplay auec beaucoup d'atention d'esprit cét Arbre,

Qui par des routes inconnuës
Portoit ses rameaux iusqu'aux nuës.

Son Tronc portoit ces mots, *L'Intelligent*, *le Sçauant*, *le Modeste*. Il eſtoit enuironné de Lauriers toûjours verts, & d'vn petit Lac produit par l'eau du Canal que nous auions ſuiui, & de trois autres qui venoient de *trois Sources* cachées parmi les Lauriers, que ma Conductrice nomma de ces trois noms, *Geometrie*, *Architecture*, *& Perſpectiue*, me conſeillant de boire de la premiere, qui eſtoit la Geometrique, ce que ie fis. Ie n'en eus pas pluſtot auallé, que le deſir me prit de gouſter de la deuxieſme, ce que la Deeſſe me permit, diſant que la derniere eſtoit la meilleure & la plus vtile; En effect ie la trouuay ſi fort à mon gouſt que i'en beus plus que des autres en diuerſes repriſes : Apres cela ie connus les deffauts les plus cachés des Arbres que i'auois auparauant admirés, & vis clairement que toute la perfection de ce Iardin eſtoit encloſe dans l'Arbre qui eſtoit à ſon centre, & qu'il puiſoit ſon excellence des quatre ſources dont nous auons parlé. Quelques chaines d'or, des cordons auec des Croix, les Ordres de diuers Princes d'Italie, & de l'Alemagne, & d'autres Potentats de l'Europe, enuironnoient quelques vnes de ſes branches. Ces Coliers que tu vois (dit pour lors ma Conductrice) ſont les marques infaillibles du merite de l'Arbre que tu contemples ; Ce n'eſt pas ſans ſuiet que les Lauriers l'enuironnent en forme de couronne; Puis que ſon fruit fait tout ſeul par le moyen des quatre Sources, ce que tous les autres ſix arbres produiſent en leur particulier, & cela auec plus d'intelligence & de conduite; ſi bien qu'on le peut appeller *l'Vniuerſel*. Le Criſtal de cette onde (me dit-elle) me ſert de miroir, c'eſt là que ie voy vn autre moy-meſme ; car il repreſente non ſeulement ma Couronne, mon Corps, & mes

deux Iuppes, mais encore leur fourrure qui est assez cachée: cette Plante merueilleuse, fut iadis en grande estime parmi les Empereurs de la Grece qui la cultiuerent, depuis elle demeura eclipsée aux yeux des mortels, iusqu'à ce que deux Anges *Raphael* & *Miquel*, la descouurirent & affermirent sur la terre; du despuis elle n'a esté mesprisée que du populaire ignorant: veu que les Roys, les Papes, & les Cardinaux la visitent, & font de son fruict le plus riche ornement de leurs Palais.

Certainement sa gloire est telle
Parmi les Heros d'icy bas,
Qu'on la peut traitter d'Immortelle:
Car tant que ie seray, elle ne mourra pas.

Ses merites sont arriuez à tel point que ie luy ay monstré vne partie de mon Sein, quoy que i'en sois extremement ialouse & que ie ne me fasse voir nuë qu'aux parfaits Philosophes qui connoissent le trauail de mes mains & mes plus secretes operations.

Vous faites mon Portraict lors que ie suis vestuë,
Et les autres le font alors que ie suis nuë.

Si quelque Mortel (luy dis-je alors) vous a veuë en cét estat, ce fut sans doubte lors que vostre Nourrice vous tenoit au maillot.

Tu te trompes (me dit-elle) dés le moment de ma naissance, ie fus aussi belle, aussi grande & vigoureuse que ie le suis presentement, & bien loin d'auoir besoin de laict pour mon soustien, i'alimentay & soustins au monde les Enfans que i'ay maintenus du depuis: Mes forces sont esgales à celles que i'auois au premier iour de ma naissance, & bien que cinq mille & plus de cinq cens années se soient

écoulées, ie n'ay pourtant pas ressenti la moindre des incommodités que cause la vieillesse. Iuge de ma puissance & de ma grande beauté qu'elle doit estre la puissance, & les autres perfections de mon *Pere* qui est *mon Seigneur & mon Maistre*; Imagine toy de voir vne belle Esclaue, auprès d'vn grand & tres parfait Monarque, & tu auras vn crayon bien leger de ce que ie suis; Puis que ie ne suis que la *Seruante du Tres-haut*; ie ne fais rien que par son ordre & ne subsiste que par luy : Ie suis inuisible aux yeux corporels, quoy que les changemens que ie fais tous les iours, par le moyen des trois *Clefs*, que ie remuë sans cesse, soient visibles : & pour te monstrer que ce que ie dis est veritable, obserue le procedé de cette troupe de Damoiseaux parfumés & de leurs Idoles plastrées (c'estoient vne troupe de jeunes frisés qui conduisoient des Demoiselles, pour leur faire voir le premier arbre que nous auions rencontré, qu'ils admiroient comme si c'eut esté la plus grande merueille de cét enclos) cette troupe eut la curiosité de passer iusqu'au second arbre, où elle fut rauie de voir tant de fleurs & de Fruits : mais ayant rencontré la troisiesme allée dont la muraille estoit couuerte du *Lierre* à moitié sec, elle retourna sur ses pas. Ie fus bien surpris de les voir passer & repasser sans rien dire à cette belle qui estoit auprés de moy, qui voyant mon saisissement, me dit en soûriant, ne t'étonne pas de l'inciuilité de ces gens, puis qu'ils ne m'ont pas veuë, quoy que ie fois toufiours deuant leurs yeux aussi bien que deuant le reste des autres hommes. En suitte elle me reconduit par la mesme allée qui aboutissoit à la porte rustique du jardin merueilleux, deuant vn grand & superbe Palais, orné des cinq ordres des colomnes

dont la matiere n'estoit pas moins riche que l'Art y paroissoit ponctuellement obseruéjles Toscanes qui seruoient de fondement aux autres, estoient de pierre de Parrangon à la reserue du chapiteau & de la base qui estoiēt de bronze: elles soûtenoient (cantunées de pilastres de mesme ordre) vn vestibule au dessus duquel s'éleuoit trois estages, dont le premier estoit orné de colomnes Doriques, dont la verge estoit de Porfire & la base, le chapiteau, les Treglifes & autres ornemens tant des Metopes que du Stillobate, estoient d'Assier bien poly & si resplendissant, qu'il offusquoit les yeux par la reflection de ses rayons. L'entredeux des fenestres du second estage estoit embelli de colomnes Ioniques faites de serpentin, à l'exclusion de la base & du chapiteau, qui estoit de cuiure si bien trauaillé qu'il ne iettoit du verdet qu'aux creux des volutes, & des autres membres qui paroissoient beaucoup mieux par ce moyen. Le troisiesme estage estoit enrichi de colomnes Corinthienes auec vn arriere corps d'Architecture de pilastres du mesme ordre, leurs Troncs estoient de Pierre d'Azur & les ornemens tant de la Corniche, Frize, Architraue, Chapiteau & base, que ceux du Pied-destail estoient d'Or & d'Argent. Le couronnement de ce superbe édifice estoit comme vn Dome à huict faces sur les angles desquelles il y auoit des colónes torces de Iaspe de cent couleurs, l'ordre estoit composite comme les ornemens estoient composés de tout ce qu'il y a de Metaux & de Pierres precieuses. Au plus haut de ce Dome paroissoit vne statuë de Cuiure doré representant vne Femme nuë qui tenoit des Pinceaux de la main droite, & vn Miroir en forme de palette dans la gauche, où les obiets voisins se representoient

B 4

fidellement, elle auoit les cheueux fort annellés & meflés côfufement, & portoit vn Mafque fur fon fein fufpêdu à des chennons d'Argent, au front du Mafque eftoit efcrit ce mot *Imitation*. Vne Place fpacieufe, pauée à compartimens de Marbre, donnoit la commodité à l'œil de joüir de la beauté de la façade : au milieu de la Place ie vis vne Fontaine du milieu de laquelle s'éleuoit vne Obelifque à trois faces, de chacune defquelles tomboit dans le grand Baffin l'eau qui le rempliffoit : lors il me s'embla voir plufieurs perfonnes qui alloient boire de cette eau, & quelques-vns (dont le nombre eftoit petit) beuuoient des trois feparément, & puis faifoient prouifion de celles du Baffin : Alors ie me voulus tourner pour parler à ma belle Conductrice, mais ie ne la vis point, ce qui m'obligea de m'approcher de ces Meffieurs les beuueurs-d'eau, & de leur demander quel Palais eftoit celluy-là, à quoy vn pour tous me refpondit que fi ie fçauois lire ie le fçaurois bien-toft, ce qui m'ayant obligé à m'approcher de la porte, ie vis fur vne Table de bronze, qui brifoit la Corniche, ces deux vers.

Curieux qui portez vos yeux de toutes parts,
Ce Palais appartient à la Reyne des Arts.

Il faloit monter trois marches de marbre noir, dont la premiere eftoit toute chargée de Chifres, 1, 2, 3, &c. & de lettres, A, B, C, &c. profondement grauées & remplies d'vn maftic blanc & fort; afin qu'elles fe peuffent mieux lire & conferuer fans eftre effacées : La feconde eftoit chargée de figures Geometriques, & la troifiefme des parties du corps humain, diuifées par des nombres & des lignes. Lors que ie fus fur la porte vn venerable Vieillard fe prefenta à moy, & me dit qu'il eftoit le Concierge

de cette

de cette Maison (ie connus que c'estoit le Dieu de Saturne des Anciens, tant aux aisles qu'aux autres marques de sa faux & a l'Horologe de sable) & que si ie voulois monter aux galleries qu'il me feroit tout voir.

Ie fus bien aise de ces offres & le priay de me conduire, ce qu'ayant fait, nous montâmes vn Escalier à main gauche *fort tortueux, & obscur*, tellement qu'il me falloit fort agiter pour le monter ce qui m'obligea de dire à mon Côducteur que ie m'étonnois de ce qu'vn si beau Palais estoit si mal assorty de Degré, à quoy il respondit, qu'il le falloit ainsi, & que l'Architecte l'auoit construit sagement, & qu'encore qu'il me semblat extremement obscur, neantmoins qu'il me paroistroit clair lors que ie le descendrois. Arriués que nous fûmes au premier estage, ie vis vne belle gallerie où sur diuerses tables estoiët estalées vne infinité de couleurs differētes, que des jeunes hômes m'éloient indifferamment, & quelques autres plus âgés & plus prudens, separoient, & mêloient les vnes auec des huilles, les autres auec de l'eau pure, & les autres auec de l'eau gomée, des colles & autres ingrediens, selon qu'ils s'en vouloient seruir ; encore auoient-ils recours à vn Cadran ou forme de rouë de fortune, qui estoit au milieu de cette gallerie, & sur qui ce mot estoit escrit, *Boussole du Coloris*.

De là nous montâmes par vn Escalier plus facile & plus clair à la deuxiéme gallerie, construite d'vne façon si merueilleuse, que le Soleil entrant par la fenestre du milieu aloit darder directement ses rayons dans vn grand Miroüer, qui estoit à l'opposite, & qui reflechissant ses rayons les enuoyoit de tous costés, esclairant les corps qui plus, & qui moins, selon qu'ils estoient *Ignées*, *Aëriens*, *Acqueux*, ou

C

Terrestres: Dans vn des coins le plus obscur de cette mesme gallerie, ie vis des Flambeaux allumés, des feux & des Lampes.

De là mon Conducteur me fit monter par vn Escalier dont les marches diminuoient proportioneément à mesure qu'il se haussoit dans le dernier estage, ou pour mieux dire gallerie, dont la porte estoit fermée, si bien que pour voir ce qui estoit dedans il faloit regarder par le trou de la serrure : ce qu'ayant fait ie vis que cette Gallerie estoit beaucoup plus longue que les precedentes & qu'au bout il y auoit vne allée de Cyprés à perte de veuë. Vn homme assis sur vne chaise & appuyé sur vne table, compassoit vn Globe Geographique auec tant d'attétion, que i'eusse creu que la porte de cette gallerie n'estoit fermée que pour ne le point interrompre : si le Vieillard ne l'eut fait ouurir en l'heurtant du manche de sa faux : Mais ie fus bien surpris lors que ie vis que ce que i'auois pris pour vn homme estoit vne peinture sur l'vne des faces de la gallerie, & que cette peinture d'homme se changeoit en païsage à mesure que ie m'aprochois ; si bien qu'à la fin les cheueux deuinrent des nuées dont les ioües & le reste du visage en faisoit la partie allumée, les doigts de ce Geografe s'alongerent si fort qu'ils formerent les Arcades d'vn Pont, & le Globe enfanta des Colines & le reste d'vn beau païsage. Ie croyois poursuiure mon chemin lors que ie donnay de la teste contre la muraille, ce qui me fit admirer la force de l'ingenieuse tromperie de la Perspectiue : au reste la voute de cette gallerie estoit si fauorablement esclairée par la reflection du miroir de celle de dessous (qui communiquoit ses rayons par des ouuertures industrieusement faites au Plancher)

qu'on eut cru voir le Ciel ouuert.

En suitte mon Conducteur me fit passer dans vne Sale spacieuse, ou par des degrez desrobés, diuerses personnes montoient des trois galleries dont nous auons parlé, & mettoient en pratique ce que i'auois veu separément. Là on ne voyoit que remuement de Toiles imprimées, de Pinceaux, de coleurs & de Palettes:

 Les Cheualets trottoient par tout
 Portés de l'vn à l'autre bout.

De cette grande sale Saturne me fit passer adroitement dans vn cabinet merueilleusement beau construict sous le Dome que i'auois veu par dehors lors que i'estois à la place ; On aloit tout autour sans pouuoir entrer dedans à cause d'vne muraille de Cristal qui l'enuironnoit, au trauers de laquelle ie feus bien surpris de voir au milieu la belle Dame qui m'auoit conduit le matin dans le Iardin Mistique : Elle descouuroit sa gorge & vne partie de son corps à quelques vns de ses Courtisans, qui me sembloient estre Italiens à leur mine, parmi lesquels ie remarquay Monsieur Poussin & quelques François, qui rangés autour d'Elle faisoient son portrait en diuerses postures: les vns de Plate-peinture, les autres de Ronde-bosse, qui en Medailles de bas relief, & qui en crayon ou sur le Cuiure auec le burin : ie voulois parler, mais le Vieillard me fit signe de me taire, & me dit doucement à l'oreille,

 Que ces Messieurs dans cét auguste estude
 Aimoient fort le Silence auec la Solitude.

Apres quoy nous descendimes par l'escalier que i'auois trouué si obscur du commencement & qui me sembla si clair alors, qu'il me fut aisé de distinguer les peintures à

Frais qui eſtoient ſur les murailles, où toutes les actions que le Corps humain peut faire (& les animaux) en quelle poſture qu'il puiſſe eſtre, eſtoient repreſentées.

De là nous deſcendimes à la Cour, enuironnée de baſſes Galleries ouuertes par le dedans auec des grands arceaux ſouſtenus par des Pilaſtres de Serpentin. Au bout de celle qui paroiſſoit à main droite, *la Creation d'Adam & d'Eue* eſtoient repreſentez en bas-relief de terre-cuitte & au coſté dans des creux en ouale les portraicts en buſt de perſonnes que ie ne connoiſſois pas, leur bonne mine me donna la curioſité de demander à mon Conducteur quels Perſonnages eſtoient ceux-là. *Les Portraicts*, dit-il, *des Inuenteurs de la Peinture, Sculpture & Architecture, leurs Reformateurs & ceux qui ont excellé en ces beaux Arts ſont repreſentez ſous cette Gallerie:* Et les grands Princes & autres Perſonnes de condition qui les ont protegez dans celle de l'autre coſté. Le premier que vous voyez ceint du royal Diademe a paſſé pour mon Pere dans l'eſprit de quelques Hiſtoriens borgnes, qui ont voulu faire accroire que *Ninus Roy des Aſſiriens* eſtoit mon geniteur, Moy, dis-je, qui naſquis au meſme inſtant que la belle Dame qui t'a entretenu ce matin fut produite.

Le ſecond qui a ce front ſec & releué, les yeux eſtincellants & toutes les marques d'vn homme d'eſprit, eſt *Promethée* fils de Iaphet & de la Nimphe Azie, le premier Inuenteur des figures d'Argile. Ce ſont, luy dis-je, des portraicts de fantaiſie, les Originaux eſtans ſi reculez de nous, qu'il n'eſt pas poſſible qu'on ait peu conſeruer leur veritable Effigie. Non reprint le Vieillard, ils ſont fidelles, & ie le puis aſſeurer, les ayant tous veu naiſtre & mourir.

sur la Peinture Vniuerselle,

Le troisiesme est *Gide de Lidie*, premier jnuenteur de la Peinture dans l'Egypte, les deux qui le suiuent sont *Pyrus & Polignote* qui l'inuenterent dans la Grece. Le sixiesme & septiesme sont les Autheurs des trois premieres couleurs qu'on employe pour peindre, le premier est *Ardice de Corinthe*, & l'autre *Telefane* de l'Isle de Scio : le huitiesme represente *Cleofante*, qui trouua vne autre couleur. Le neufiesme est *Apollodore Athenien*, qui jnuenta le Pinceau : celuy qui suit est *Cumanus* son patriote, qui distingua le premier le masle d'auec la femelle : celuy qui vient apres est *Simon Cleonée*, qui adjousta beaucoup à cet Art ; puis qu'il trouua les racourcissemēs des figures, faisant paroître les Muscles & les Veines, les Voiles & les Crespes parmy les Draperies, peignant les visages auec tant d'artifice, qu'ils regardoient de tous costés ; le frere du Sculpteur Fidias nommé *Pennée*, qui est en suitte, luy donna encore beaucoup de perfections, enseignant à faire les brocats, les toilles d'or & d'argent, & les Portraicts au naturel. Le treiziesme & quatorziesme sont les fameux *Parassius* & *Zeuxis*, le dernier ayant trouué les ombres pour faire détacher les figures du tableau, & l'Ephesien Parassius, les mouuemens & la Cimetrie : les deux qui suiuent sont le Maistre & le Disciple, à sçauoir l'Illustre *Pamfille* de Macedoine, & l'autre l'Athenien *Apelles*, qui donna la derniere main à la perfection de la Peinture, dont il escriuit vn Traité. Le dixseptiesme qui le suit, est son patriote *Apollodore Peintre & Poëte*, qui fit vn traicté en vers de son Art. Le dixhuictiesme, né dans la mesme ville, est *Apollonius Nector* Sculpteur si parfait, que le Buonarote fit tout pour l'imiter. Ces deux qui ont si bonne mine, sont deux grands Philoso-

phes & Mathematiciens, à sçauoir *Agatarque* & *Anaxagore*. Le vingt-vniefme eſt le temeraire Sculpteur *Dinocrate*, qui vouloit faire le Portraict d'Alexandre d'vne Montagne. Le vingt-deuxiefme eſt le fameux Architecte du Temple de Diane en Epheſe, on l'appelloit *Archifrone* : l'autre eſt *Ariſtide* Peintre Thebain, qui exprima parfaitement les Paſſions de l'Ame. Le vingt-quatriefme repreſente l'Illuſtre *Sicionien Liſipe*, Peintre, Statuaire & Sculpteur, qui inuenta la Cadrature des corps dans le traicté qu'il compoſa ſur la Peinture. L'autre eſt l'ancien Statuaire *Mecheninus*, qui eſcriuit auſſi ſur ſon Art. Les vingt-ſixiefme, vingt-ſept & vingt-huictieſme, ſont l'Oncle & les deux Neueux, a ſçauoir *Athenodore*, *Ageſſander* & *Polidore*, Celebres Sculpteurs du Laocoon du Beluedere. Le vingt-neufieſme repreſente *Haſene* Mathematitien Arabe, fort intelligent en la Perſpectiue. L'autre eſt *Glaucon* le robuſte Sculpteur Grec. Le trentieſme repreſente *Eupompe*, Peintre Sicionien, qui rechercha tres exactement les ſecrets de l'Art. L'autre qui le ſuit eſt l'ancien *Eufranore*, qui eſcriuit des couleurs, & de la Cimetrie. Le trente-deuxieſme, *Callimaque* Statuaire, Architecte, jnuenteur de l'Ordre Corinthe. Le trente-troiſieſme eſt le Noble Athenien *Fidias* excellent Peintre, Sculpteur & Architecte. L'autre eſt vn de ſes patriotes nommé *Metrodore*, net & clair Philoſophe, & grand Peintre. Le trente-cinquiéme eſt le fameux Statuaire *Myron*. Les deux qui ſont en ſuite repreſentent deux celebres Ingenieurs, Le premier qui porte cette *Machine*, eſt *Archimede* de Siracuſe, & l'autre qui paroit ſi determiné, *Philon*, qui fit le grand Arcenac d'Athenes, où pouuoient tenir aiſement mille Nauires : les melancholiques qui ſont apres-

eux nous reprefentent deux grands Philofophes qui ont peint à fçauoir *Platon* & *Pytagore*, accompagnés de *Socrate*, *Piron*, & de *Metrodore* Philofophe & Peintre, Precepteur des Enfans de Paul Emile. L'autre exprime fidèllement le celebre *Praxitelles* Statuaire & Sculpteur qui efcriuit cinq Liures fur les ouurages plus parfaits du monde tant de Peinture que de Sculpture. L'autre eft le Calcidoïs *Timagore*, Peintre-poëte, qui compofa des vers fur la Peinture: & l'autre *Softrate* Architecte de la Tour de Pharos, fuiui de l'Ingenieur *Tifibio* Inuenteur de Orgues. Ceux qui viennent apres font des Heros qui ont peint, à fçauoir *Paccuuius* Poëte, qui peignit le Temple d'Hercule. *M. Valere* le grand. *Ætius Labeon* Preteur & Proconful. *Quintus Pedius, Lucius Mummius, Iule Cefar, les Scipions, Domitien, Neron, Alexandre, Seuere, Valentinien, & Marc Agripa.*

Ces Illuftres fēmes que tu vois apres fōt l'anciēne *Timarete* qui peignit la Diane qui fut cōferuée long-tēps à Ephefe. Les trois qui viennent apres reprefentent *Irene*, *Califfe*, & *Cicene* Vierges. L'autre eft *Olimpia*, & la derniere, *Martia* fille de Varon qui peignit aux Places publiques. Ce Venerable à la Barbe noire, qui a fi bonne mine & le regard fi refolu, eft le fçauant Architecte *Vitruue Polion*, les deux qui le precedent reprefentent deux anciens Statuaires, *Telefane-Focée* & *Thefifonte*, qui efcriuirent de leur Art.

Pour ce Docteur qui fait l'Image de la Vierge ie croy que fans te l'expliquer tu connois bien que c'eft *S. Luc*, il eft placé au milieu de deux grands Princes qui peignirent tres-bien: celuy qui le precede eft cét Illuftre *Fabius* qui peignit le Temple de la Salut à Rome, & celuy qui eft à fon cofté droit eft le Roy *René de Sicile*, *Comte de Prouence*.

L'autre qui suit immédiatement est l'Ancien *Turpilio Cheualier Venitien*, qui peignit de la main gauche. L'autre *Lucas Esclauon*, excellent Brodeur : Il est suiui de *Bramant d'Vrbin* sçauant Peintre & Architecte vniuersel qui desseigna la quadrature des Corps & des Plans, outre ce qu'il escriuit sur l'Architecture & la Perspectiue. Celuy qui le suit couronné de laurier est *Dante Aliger* Poëte & Peintre. Vois-tu ces trois Illustres ornés des Ordres de Cheualier par diuers Princes, ce sont *André Mantegna*, *François Saluiati*, *& Hierome Mutian*, precedez de *Iean de Bruges* Inuenteur de la Peinture à l'huille. Pour ces autres qui sont en pareil nombre : ie croy que tu n'ignores pas que le premier au regard morne, & dont le nés fut escaché par vn coup de poing du Torriani son enuieux, est le profond Sculpteur, Peintre, Architecte & Poëte, *Michelange Buonarote*. Le Venerable Vieillard qui le suit represente fidellement auec sa douce phisionomie *Leonard Vinci*, Philosophe, Musicien, Poëte, grand Peintre & Modeleur en Argile qui recherchatres-subtillement les secrets de ces deux Arts & en escriuit plusieurs Liures de la main gauche, outre ceux qu'il fit de l'Anatomie & des machines. Le troisiéme, dont le visage ieune paroit si affable est le Diuin *Raphaël*. Cét autre qui les precede est vn excellent Graueur en Crûx appellé *Iacques de Tresse*. Voy le *Marrassy* dit *Vignole*, Architecte, Inuenteur des Colomnes Torses, qui a escrit de l'Architecture. L'autre est *Iean Belin* Maistre du Titien. N'as tu pas remarqué *Baccius Bandinelli*, & *Israel Metre* Peintre Alemand, Inuenteur de la Graueure en Taille-douce, suiui de *Marc-Antoine*. Cét autre est *Dom Iulio Clouio* excellent Peintre en Miniature. Les autres deux sont Milanois, le premier

représente *François Torterin* habile graueur de Cornalines, *Agates* & *Cristaux*, & le second *Gabrio Busca* Architecte Militaire, qui escriuit de son Art. L'autre le hardy entrepreneur Fontana qui dressa les obelisques de Rome, & fit vn liure des Machines : celuy qui vient apres est le Cheualier *Leon Leoni* Statuaire & Sculpteur, il est suiui de *l'Archimboldi*, Peintre inuentif, bisarre & capricieux. Remarque parmi ce grand nombre d'Italiens *Richard Taurin*, dont la mine accorte fait assez connoistre qu'il estoit de Roüen en Normandie, il fut habille Sculpteur en bois : Cét autre est *Gianello Torrian* Cremonois, grand Mathematicien, admirable pour les Horologes & la construction des Machines ; Voy *Sebastien Serlio* Peintre & Architecte qui escriuit sur ces deux Arts. Il n'est pas que tu ne connoisses à sa phisionomie, *Albert Duret* Peintre Aleman, qui escriuit de la proportion, de la Geometrie, des fortifications, & de la Perspectiue, & qui graua diuinement bien sur le cuiure, & sur le bois. Mais si parmi tous ces portraicts d'Illustres il est quelque visage qui te doiue estre connu, c'est sans doute celuy du Docte *Lomasse* : il m'est assez familier, luy respondis-je, considere, poursuiuit le vieillard, combien sa mine d'Affriquain le rend d'vn air rude, auec ce qu'il regarde de trauers le *Vasari* Peintre & Architecte, & semble le reprendre de ce qu'il a paru trop passionné pour ses patriotes, ayant placé dans les vies de Peintres celles de quelques ouuriers ordinaires, parce qu'ils estoient de Florence, & suprimé celles de quelques habiles hommes qui florissoient en d'autres endroicts de l'Italie, comme celle du *Gaudens* deuot & gracieux Peintre, Modelleur en Argille, Musiciē & Philosophe, que tu vois placé auprés du *Lomasse*

son digne disciple. En suite il me fit remarquer les busts des dignes esleuez de *Raphaël d'Vrbin*, *Iule Romain*, *Polidore de Carauage*, *Mathurin*, &c. Et puis ces deux grands abbatteurs de bois *Lucas Cangiasio* & *le Tintoret*, les plus expeditifs, Peintres qu'on ait veu iamais. Dans vne ouale enrichie de festons de Myrthe, ie vis le bust de *Quintus Massais* Mareschal d'Anuers, que l'amour rendit excellent Peintre dans deux ans : il portoit vn cœur enflammé & percé de traicts, suiui d'vn grand nombre d'Illustres Peintresses. La premiere estoit *Sofonisbe Aigosciola*, que le Vieillard m'assura pouuoir aller du pair auec les celebres Peintres. La deuxiesme estoit *Prudence Profondauale* de Louain en Brabant. Apres venoit *Catherina Cantona* Milanoise, qui fit auec l'esguille ce qu'vn excellent Peintre auroit peine de faire auec le pinceau. Elle estoit suiuie de *Lauinia Fontana* Bolognoise, & celuy-cy de *Fede de Galitij*, des celebres sœurs du *Guerchin d'Accentes*, de *la fille de Mr. Rodieres* de Narbonne, de *Marguerite Chalette*, de *Ieanne de Tailhasson*, d'vne Peintresse d'Agen, de *la Niece de Monsieur Stella*, de Mademoiselle *de la Haye* admirable pour la Miniature, & de quelques autres filles vertueuses, qui se rendent recommandables par leurs ouurages de Peinture dans Paris, nommement la fille d'vn Medecin, & pour le dessein à la plume celle de Mr. *Bosse*. Et comme les songes sont tousiours sans vne suitte raisonnable & reguliere il me sembla qu'apres ces Illustres Filles, le Vieillard me fit voir le *Bassan* & le *Bassanin*, *Paul Veronese*, *Sebastien*, & autres excellents Peintres Venitiens dont *le Titien* estoit le Chef & tenoit le haut bout : ils estoient suiuis de *Daniel de Volterre* Peintre & Sculpteur, *Du Palma*, *Du Corregio*, *De Michelange de Ca-*

sur la Peinture Vniuerselle.

reuagio Cheualier de Malthe, & d'vne troupe d'autres Peintres de la mesme condition, parmi lesquels ie reconneus les nobles *Federic* & *Tadée Zuccarous*; d'autant que i'auois veû le Bust de Marbre du dernier armé d'vne cuirasse dans la Chapelle de Raphael à N. Dame de la Rotonde, où est l'Adoration des Rois du Cheualier *Chiuoli* que le Vieillard me fit remarquer parmi les autres, & le Cheualier *Leon Baptiste Albert*. Il ne fut pas en la mesme peine du Bust qui representoit *le Iosepin* Cheualier de Saint Michel, non plus que celuy d'*Horace de Ferrari* Cheualier du mesme Ordre; d'autant que i'auois conneu le premier à Rome, & le dernier aupres de S. A. de Morgue. Ceux-cy estoient suiuis *du Murasson, & du Baglion*, Peintres de S. A. R. de Sauoye & Cheualiers de Saint Maurice. Apres eux venoit *les Proccaoines*, *le Pomarancio*, *Lantiuedout*, *les Doses de Ferrare*, *Piettro Accolti*, *Federic Baroccius* admirable pour la beauté de son coloris, & pour l'air diuin qu'il donnoit à ses Christs. Et *le Tempeste* assez connu par ses Batailles, & par ses Cheuaux qu'il a representez au naturel selon les differens Climats, & dans toutes les postures qu'ils peuuent faire. Aprés il me fit voir les Celebres Italiens qui ont embeli les Maisons de nos Roys depuis *le Vincy*, comme *André del Sarto*, *ie Rosso*, *le Primaticio Boloigne*, Abbé de S. Martin & Surintendant des Bastimens du Roy. *Mre. Nicolo* qui executa ses desseins à Fontainebleau, & qui embellit la grotte & quelques Chambres à Medon aupres de Paris. *Le Gentilesco* Peintre du Roy d'Angleterre y tenoit son rang. En suitte il me monstra vne grande Ouale renuersée qui seruoit de Niche aux trois fameux *Caraccius*, suiuis de leurs trois dignes Disciples, *le Guide Reni*, *le Cheualier Lanfranc*, & le correct

Dominiquain Bonon. Apres eux venoit *Lespaignolet*, *le Guerchin d'Accentes*, *l'Albane*, apres quelques Flamans & Alemans parmi lesquels *Paul Bril*, *Lucas de Holande* & l'Illustre & Docte *P. P. Rubens*, qui outre les admirables emportemens de son pinceau, possedoit cinq maistresses Langues, & fut trois fois Ambassadeur chez diuers Potentats. *Le Vandech*, que le Roy d'Angleterre maria auec vne grande Dame des plus nobles familles du Royaume. *François Flaman* Sculpteur, *le Vanmol*, & *Mr. Champaigne* tenoient le premier rang. Il me fit remarquer *le Paggio*, *Bernard Castello*, *le Bourgeon*, & quelques autres Genois & autres habiles hommes Italiens que ie reconnus pour en auoir veu la plus grande partie à Rome, comme *Piettro de Cortona*, *I. Francisco Romanello*, *André Sacci*, *André Camassee*, *Nicolas Tornieli*, *Piettro Testa* l'inimitable Malthois, & des Sculpteurs, *le Mocqui*, *l'Algarde* & *le Chevalier Bernin*. Parmi cette grande troupe d'Italiens mon Conducteur me fit remarquer vn Espagnol qu'il nomma *Iean d'Alfe*, disant qu'il auoit fait vn Liure de la proportion de l'Homme & de quelques animaux fort rares. Apres ie vis nos Illustres Peintres François, comme *Mr. Poussin* premier Peintre du Roy, precedé de *Iean Gougeon* son patriote, Sculpteur fort poli dans ses ouurages, comme la fontaine qu'on voit derriere le Cimetiere Saint Innocens en fait foy. De *Me. Ponce* Sculpteur, fier en sa maniere: de *Mr. Pilon* qui estoient suiuis de *Monsieur Saresin* Sculpteur & Peintre du Roy, de *Monsieur Vanobstal*, de *Mr.* de *Mr. Carrelie* & autres dont les noms ont eschapé à ma memoire. Apres il me monstra le Bust de *Mr. de Freminet*, & de *Mr. Bunel*, du *Valentin*, de *Mr. Voüet*, de *Mr. le Brun*, de *Mr. Errard*, de *Mr. le Sueur*,

sur la Peinture Vniuerselle.

de Mr. *Bourdon*, des *Mignards*. De Mr. *de Lahyre*, de *Mr. Stella*, de *Mr. Chaperon*, du *Frere Luc* Religieux Recolet, de deux Peres Iesuïtes dont i'ay oublié le nom, du *Frere Vitalis*, du *P. Epiphane*, & du *P. Cosme* Capucins dont le dernier excelle à la Miniature, & le second en la Perspectiue. Du *Pere de Seillans* & *du Fredeau*, Religieux Augustins, le premier sçauant & correct en la Perspectiue, grand Desseignateur & Miniateur ; & le dernier bon Sculpteur & Inuentif pour les ornemens bizarres. Apres eux ie vis les Busts de Mr. *Perrier*, precedé par celuy de *Iean Cousin*, & de *Ducerceau* & suiui de ceux de *Charles de Lorraine*, de Mr. *Vignon*, de Mr. *Blanchar*, de Mr. *Ferdinan du Reimbran*, & autres Flamans, de Mr. *Derruet*, & *Belange* Peintres du Duc de Lorraine. De Mr. *Boloigne*, de Mr. *Corneille* de Mr. *Dorigni*, de Mr. *Naucret*, de Mr. *le Mere*, de Mr. *Loire*, de Mr. *Person*, de Mr. *Hense*, des *Beaux-bruns*, d'vn *Dieu*, d'*Stephano de la Bella*, à qui la Ieunesse est obligée pour les beaux Liures de portraicture qu'il leur a fait. Du sçauant *du Fresnoy*: de Mr. *la Fleur*, de Mr. *Valdor*, de l'admirable *Foucquieres* & autres dõt le Serre-file estoit le grand Païsagiste *Claude de Lorraine*.

En suitte ie vis ceux des Graueurs insignes, comme *les Bloemars*, *les Sadelers*, *le Muller*, *le Vilamene*, *le Greuter*, *le Goltius*, *l'Illustre Varin*, *Monsieur Lane*, *l'vnique Melan*, *le docte Nantueil*, le correct *P. de Natalibus*, & le gracieux *Poüilly*, auec quelques autres, suiuis des excellens Graueurs à l'Eau-fort, tels que *Calot*, *Bosse*, *le Postre*, *Israël* &c. & de Messieurs *La Fage*, & *Remy* Brodeurs insignes, qui estoient precedés de l'excellent ouurier qui executa les Tapisseries des Chasses de la Maison de Guise, & suiuis d'autres ouuriers qui font merueilles aux Galleries du Lou-

D 3

ure pour la Tapisserie. Apres ces Illustres, ie vis les Busts des grands hommes qui ont fait de tres-beaux ouurages dans les Prouinces, quoy que leur nom soit peu connu. Dans la premiere Ouale paroissoit le Bust de l'Architecte de la Tour de Courdoüan sur l'embouchure de Garonne, & de l'Escurial en Espagne, il estoit de la Comté de Foix & s'apelloit *Louys de Foix*. * Dans vne autre grande Niche oblongue, estoient les trois *Bachillies* freres, mes patriotes, dont le merite fut & est peu connu dans Tolose, où l'on gaste leurs plus beaux ouurages auec le plastre & la dorure, ou pour mieux dire auec l'ignorence : l'vn estoit grand & fier Sculpteur en sa maniere, Architecte, & Ingenieur si habile, qu'vn Roy d'Espagne le demanda au Roy de France pour construire vn Pont : on tient qu'il fut l'Autheur de nos Moulins de Tolose qui sont les plus beaux du Royaume. Le second estoit Orphevre en Sculpture, la Chasse de S. George qu'on voit à S. Sernin, fait assez voir qu'il n'auoit point de pareil. Le dernier tiroit du Fer, ce que les Orfevres ont peine à tirer de l'Argent, pour la delicatesse & le grand goust d'vn ouurage. Mon Illustre patriote *Desvilles* qui a escrit des Fortifications, & graué de sa main les figures de son Liure, y tenoit son rang. Monsieur *Duran* le suiuoit : i'y vis mon premier Maistre *Monsieur Chalette*, precedé par le correct *Galeri*, *le Fougueux Dujardin*, & le Floüet *Laboulueue* : I'y reconnus Mr. *François* du Puy, Mr. *Affre & Mr. Geruais*, Sculpteurs: Le Noble *Colombe du Lys*, Mr. *Fodran* Gentil-homme Marseillois Mr. *Panteau* & son Predecesseur *Mr le Blanc*, Mr. Daret & *Mr. Couplet*. Sous la mesme Gallerie, en mesme ligne dans des Niches plus somptueuses, le Vieillard me fit voir les Busts

* *voyés l'histoire de Bearn de M. de Marca, sur la fin du 7. Chapitre.*

sur la Peinture Vniuerselle,

des perſonnes qualifiées qui ont eu l'intelligence, & ont ſçeu pratiquer cès beaux Arts pour ſe diuertir ; Comme *François I. Louys XIII. Charles Emanuel Duc de Sauoye*, *Albert le Grand*; *Ceſar de Bus*. Beaucoup de grands Seigneurs Alemans, Flamans & Holandois. *Le Marquis de la Corgnio*, & *le Cheualier Eſcarnati* Romains, le Comte de *Froſaſque* Piedmontois, l'*Abbé d'Aupede*, *le Baron de Monteſquieu*, *Mr. de Bertrand Seigneur de Moleville*, *Mr. de Charmois* Conſeiller du Roy en ſes Conſeils, *Mr. Tagnier* ſieur de la Cheſnaye, *Mr. de la Paniſſée*, Baron des Veirieres, Meſſieurs *de Puemiſſon* & *de Rudelle*, Conſeillers au Parlement de Toloſe, le Docte *Othon Venni*, le ſçauant Cabaliſte *Robert Flud*, *Daniel Barbaro* Patriarche d'Acquilée, *Pietro Accolti*, & ſon Commentateur *le P. Danti*, *le Marolois*, *André Palladio*, *Mr. de l'Eſtang* Preſtre, & *le Pere Magnan* Religieux Minime, mes deux Illuſtres amis & patriotes.

Le Vieillard m'ayant conduit à la baſſe Gallerie, oppoſée à celle-cy, m'y fit remarquer au bout, vn Roy qui auoit la mine d'vn venerable Prophete : il eſtoit couronné d'vn triple Diademe, dōt le premier s'ēbloit eſtre de Iayet, le ſecond d'Argent, & le troiſieſme d'Or, au haut deſquels paroiſſoit en forme de Soleil vn Eſcarboucle qui enuoyoit des rayons de tous coſtez, au ſecond vn Croiſſant, & ſur le troiſieſme, cette figure ☿ il tenoit pluſieurs Liures ſous ſa main droite, dont la couuerture eſtoit embellie de pluſieurs Hieroglifiques, parmy leſquels il y auoit vn Lyon tout de Gueules, qui deuoroit vn autre Lyon de Sinople : & de la gauche il tenoit *vne Table d'Emeraude* ; c'eſt (me dit le Vieillard) *Trimegiſte*, ſuiui d'autres Roys d'Egypte : celuy qui vient apres repreſente *Memnon*, Gardien des ſacrées

Images. Ces Souuerains aux testes couronnées qui viennent apres luy, sont les Roys qui aimerēt, & protegerent les Peintres. Le premier est le Roy *Attalus* qui donna cent Talents d'vn Tableau d'Aristide Peintre Thebain : & l'autre le Roy *Candaule*, qui fit payer auec autant d'Or, comme pesoit vne Table de bois assés lourde, où estoit representée la Bataille des Magnesiens, de la main de *Bupalus*. Les deux qui paroissent vestus bisarrement, representent *Nicomede* Roy de Licie, & *Philippe* Roy de Macedoine : L'autre est *Demetrius*. Celuy qui vient apres, le Medecin *Galien*, grand Mathematicien. Les trois Busts qui viennent apres sont les portraicts *d'Horatius Flaccus, d'André Alciat*, & de *Filostrate* : Celuy qui vient immediatement apres est le *Vigenere* son traducteur. Cette Reine que tu vois habillée en Amazone represente l'heroïque *Semiramis* & l'autre esplorée qui tient vne coupe à la main, la constante & fidele *Artemise*. Le Roy Maiestueux qui les precede c'est le sçauant *Salomon*, & celuy qui le suit dont le casque est ombragé de lauriers *Alexandre le Grand*: Tu remarqueras me dit-il parmi cette suitte de Cesars, *Traian, Antonin,* & *Tibere*. Pour celuy qui tient vne espée de la main droite & vne croix de la gauche, c'est l'Empereur *Constantin*, suiui de *saincte Heleine*. Il me fit remarquer d'ailleurs parmi vn grand nombre de Pontifes, de Cardinaux & autres Docteurs de l'Eglise, le Pape *Pie* II. *Iule* II. *Iean* Cardinal de Medicis qui fut Pape *Leon, Alexandre Fernese* qui fut Pape *Paul* III. & le Pape *Vrbain* VIII. *Barberin*, & d'autres Pontifes qui estoient precedez de *Charlemagne* representé auec les mesmes Hieroglifiques de Constantin. En suite paroissoiēt *Robert* Roy de Naples. *Louys* XI. Roy de France, *Louys* Marquis de
Mantoüe

sur la Peinture Vniuerselle.

Mantoüe. *Philip Visconti*, & *François Sforce* premier du nom tous deux Ducs de Milan. *Charles* Roy d'Angleterre. Le Duc de *Bouquincan*. *Louys le More* Duc de Milan. Les Empereurs *Maximilian* & *Charles Quint*. *Alfonce* Duc de Ferrare. *Federic* Duc de Mantoüe *François Marie* Duc d'Vrbin. Apres cette suite de Heros paroissoit *François* premier. *Henri* III. *Henri le Grand. Louys* XIII. d'heureuse memoire. Et nostre *Inuincible Monarque*. En suite le Vieillard me montra les Busts de quelques Cardinaux : Le premier desquels representoit *Bernard Diuicio* Card. de sainte Bibiene, le *Cardinal d'Est*, le *Cardinal Saluinti*, le *Cardinal d'Amboise*, qui fit bastir l'Eglise Sainte Sicille *d'Alby*. Le *Prince Maurice* Cardinal de Sauoye, le *Cardinal Duc de Richelieu*, le Cardinal Don *Antonio Barberin*, & S. E. Monseigneur le Cardinal *Mazarin*, Monsieur *de Marca* Archeuesque de Tolose, Monsieur *du Lude* Euesque d'Alby, Monsieur *Godeau* Euesque de Vence, Monsieur l'Euesque de *Langres*, Monsieur l'Abbé *Fouquet*, Monsieur de *Marolles* Abbé de Ville Loin. Apres le vieillard me fit remarquer parmi vn grand nombre de Heroïnes, la Reine *Marie de Medicis*, *la Reine Regente*, *la Reine d'Angleterre*, *Madame Royalle de Sauoye*, l'Illustre *Cristine Reine de Suede*, Madame de *Rohan*, *Mademoiselle*, *Mademoiselle de Guise*, *Madame la Duchesse de Valentinois*, *Virgine Duchesse d'Vrbin*, & la Marquise de *Pescara*, qui fit grande estime du *Buonarrote*, & luy rendit plusieurs visites. Ces femmes fortes estoient suiuies d'autres Illustres protecteurs, où ie reconnus bien tost apres vne longue suite des grands *Ducs de Toscane*, & autres princes estrangers, nommément des Alemans & Holandois. Les derniers *Ducs de Sauoye, le Duc de Lorraine*, Hon-

E

noré Prince de Mourgue, Monsieur le Chancelier, Monsieur de Seruient Surintendant, Monsieur le Duc de Richelieu, Monsieur de l'Esdiguieres, Monsieur le Viscomte d'Arpajou, Monsieur le Marquis de Sourdis, Monsieur le Marquis du Ris Monsieur de Foucquet Surintendant, Monsieur le Grand Maistre, Monsieur de Heinselin, Monsieur de la Vrillere, Secretaire d'Estat. Ces Illustres protecteurs estoient precedez de Monsieur des Noïers, & suiuis de Marc Vulson, Baron de la Colōbiere, à qui nous deuons le plus beau liure qui ait iamais esté fait sur le Blason, & l'esclaircissement de la science Heroïque. Le vieillard m'y fit encore remarquer les Autheurs des Medailles, suiuis de Lipse, de Natalis Comes, Auteur des Images des Dieux, de Iean de Montliard, & Baudoüin ses Traducteurs, de Plutarque, de l'Autheur du songe de Poliphille, & de Filandre Secretaire du Cardinal d'Armainac. Apres il me fit voir les Busts de trois Iesuites disant que le premier representoit Luyprandus qui a composé la description curieuse du Temple de Salomon auec les figures fort exactes & fort nettes de toutes les dimentions de cette Architecture somptueuse. L'autre le P. Ferrarius, Autheur de la Flora, & le dernier, l'Autheur des liures de la Perspectiue Pratique. Apres eux Antoine Capelle, Autheur de la diuine Proportion, Cesar Ripa de l'Iconologie, Panuinius Religieux Augustin des coustumes des anciens Romains, Cesar Vecellius des habits diuers de toutes les nations, André Theuet Cosmographe de Henri III. des portraicts des hommes Illustres, Anthoine Boscio de la Rome souterraine, le Vessale de l'Anatomie, Matheole des plantes, Rondelet. Et les autres qui ont donné apres les portraits de tous les animaux de la Terre, de la Mer, & des Oiseaux.

Celuy de la description en figures de la Colomne trajane. Celuy des Hieroglyphes d'Egypte, *Basille Valentin* Religieux de S. Benoict, *Nicolas Flamel* qui fit bastir le Cimetiere S. Innocent & autres de cette Cabale. Ils estoient suiuis de *l'Ariofte*, du *Petrarque*, du *Bembo*, du *Taffe*, de P.l'*Aretin*,& du Cheuailler *Marin*. Et ceux cy de nos Poëtes François, nommément de monsieur *Corneille* de monsieur *Escuderi*, & du *Pere le Moine*, sur la fin il me montra monsieur de *Fieubet* premier Président de Tolose, monsieur de *Fresals*, monsieur *Foucaud*, monsieur *Chaubard*, monsieur *Maran* & quelques autres Conseillers en ce Parlement que ie reconnus fort bien comme le genereux *Marquis* de *Corbons*, monsieur de *Prouanes* Senateur de S. A. de Sauoye, monsieur l'*Abbé de Flamarin*, monsieur du *Fresne* Gentil-homme Bourdelois, monsieur de *Ratabon* Surintendant des bastimens du Roy, & Chef de l'Academie Royale de la Peinture, monsieur de *Penautier* Thresorier, mr. Me*don* Conseiller en la Cour Presidiale de Tolose, mr. *Catel* Chanoine & Archidiacre, mr. de *Caseneufue* & mr. *Filhol* Prebendiers, mr. *Petit*, monsieur *le Noir*, Secretaire de monsieur l'Archeuesque de Roüen, monsieur le *Cointe*, monsieur le *Noftre*, monsieur *Iabat*, monsieur *Ifraël*, monsieur *le Blond* monsieur & monsieur..Chanoines à S. Honoré. La plus grande partie estans de mes amis. Il y en auoit d'autres aussi dont ie ne connoissois point le visage comme le *Comte Philip Daié*. Le Comte *Claret* Secretaire de S. A. R. de Sauoye, monsieur *de Chambray* & monsieur *de Chantelou* qui ont donné au public les preceptes sur la Peinture de *Leonard Vinci*, auec deux autres liures aussi aiustez & necessaires. Le Cheualier *del Pozzo*, monsieur *Desargues*, mon-

sieur *Bourelli*, & quelques autres.

Apres cela i'apperceus la Deesse qui m'auoit monstré les merueilles du iardin Myſtique, qui venant droit à nous fit vne reuerence à la mode à Saturne qui l'auoit saluée, & qui s'enuola apres m'auoir recommādé à la Princeſſe : Ie la trouuay plus belle qu'auparauant, & tantplus ie la conſiderois d'autant plus i'y remarquois des Charmes, lors me voyant comme extaſié, cette belle m'ordonna de la ſuiure, & m'aſſeura que ie verrois quelque choſe de curieux, alors elle ſortit par le derriere du Palais, & m'ayant fait trauerſer vne plaine fort agreable pour la diuerſité des arbres fruictiers dont elle eſtoit peuplée, enfin nous arriuâmes au bas d'vne coline qu'il nous falut monter, & au bas de la deſcente le chemin s'eſlargiſſant tout à coup, me fit deſcouurir vn grand portail orné de colomnes de Iaſpe vert, d'ordre ïonique, ſur les face des Piedeſtals eſtoient repreſentez en bas relief des Sereines, qui faiſoient danſer vne troupe de Nereides au doux accent de leurs voix, on eut dit que la Mer auoit calmé ſes flots pour les eſcouter, & que les Dauphins couroient de tous les coſtez pour les entendre. Au milieu du frontiſpice, la Corniche briſée faiſoit place à vne grande Table de Marbre, dont les veines ſurpaſſant l'Artifice du Sculpteur auoient repreſenté l'Ocean ſur le Troſne des ondes, qui contemplant vn combat de Dieux Marins, tenoit de la main droite ſa grande barbe deſgouttante, embraſſant de l'autre Amphitrite, qui ſe preſſant aupres de ce Dieu ſembloit auoir horreur du Combat. Glauque y paroiſſoit ſur vn cheual marin, accompagné d'vn Eſcadron d'autres Dieux de la mer, qui eſtans animez par le ſon enroüé des Cōques

des Tritons, donnoient la chasse à vn grand nombre de Monstres, dont Prothée estoit le Capitaine qui dans vn moment prenoit cent formes plus monstrueuses que celles de ses soldats. La belle Conductrice voyant mon attention me dit que c'estoit de son trauail, & que ie contemplois l'vn de ses caprices. Ce qui accrut ma veneration en son endroit la curiosité m'ayant porté plus auant me fit descouurir sous l'Arc, vne Tour peinte à frais que ie trouuay d'vne constru-ction fort rare, & que ma conductrice me dit representer celle de Pharos; il me sembla d'y voir encore le Colosse de Rodes, qui par le moyen du Fanal qu'il tenoit en sa main seruoit de guide aux vaisseaux qui vouloient entrer dans son port. Le destroit de Gilbaltar & celuy de Magelan aduertissoiēt les Nochers par le mugissement de la Mer, qui rōpoit ses vagues escumantes au pied des escueils de la risque qu'ils couroient dans vn si dangereux passage. Surpris d'estonnement à l'aspect d'vn portail si merueilleux, qui demeure ceans (dis-ie tournant la teste vers la belle Dame qui me seruoit de guide) & qui s'estoit esvanoüye ? Moy, dit vn Veillard qui sortit tout à coup. Alors estant surpris à la force de cette voix impreueüe, & d'ailleurs fort estonné de la nouueauté de son habit qui estoit vert de Mer, & fait d'vn Tafetas fort leger & transparent qui ondoyoit negligemment autour de son corps, ie le suppliay de pardonner la liberté que i'auois prise de venir en ce lieu, m'excusant sur celle qui m'y auoit conduit. Ie vous excuse (dit-il) sçachant que tous ceux qui desirent exceller en vostre Profession sont portez de la mesme curiosité ; Mais puis que vous vous trouuez icy, & que vous entendez le dessein, ne me desguisez pas vos sentimens, dites moy ce qu'il vous

E 3

semble de ce Portail ? l'Architecture en est-elle bonne ? Ces bas-reliefs vous plaisent-ils ? Cette table de marbre qui est au milieu du Frontispice merite-t'elle d'estre conseruée ? Ces peintures sont elles de bonne main.

Les peintures (luy dis-je) qui sont sous cét Arc, sont bien colorées & mieux desseignées, les Païsages fuyent bien ; la Perspectiue y est bien obseruée ; Ie trouue l'Architecture parfaitement belle, & comme ie ne sçaurois à qui donner ma voix lors que ie considere la regularité de l'Architecte, & le bon dessein du Sculpteur qui a fait ces basses tailles ; de mesme ie ne sçay si ie dois donner la palme à l'Art de ces grands maistres, ou à ce prodigieux chef d'œuure que la Nature a fait sur ce marbre. Puis que vous vous plaisés a voir les beaux ouurages (continua le Vieillard) ie veus vous mener à mon Apartement, où ie vous monstreray des Statues qui ne cedent en rien à celles que le Beluedere conserue à Rome ; & me prenant par la main il me mena dans vne Salle-basse, assez estroite, dans laquelle il me sembloit que ie voyois des Chaloupes fracassées, des Esquifs & des Auirons rompus, des Feloucques auec leurs guidons & leurs riches tentes dechirées. De celle-cy il me mena dans vne autre vn peu plus large, dans laquelle il y auoit de vieilles Barques, des Tartanes, & des Polacques ouuertes de canonades. De là il me fit passer dans vne autre encore beaucoup plus large dans laquelle il me sembloit que ie ne voyois que des Vaisseaux, les vns sans Anthennes, les autres sans Hunes : les vns me paroissoient sans Gouuernail, les autres sans Esperons ; d'vn autre costé ie m'imaginay voir quantité de Galeres fracassées, à qui la pompe & la richesse des dorures, & les autres ornemens

qu'y auoit apporté le Pinceau, n'auoit de rien serui pour les garentir des outrages de la mer, par le tesmoignage qu'en donnoient les Cordages & les Rames rompuës. De là il me sembla que nous passames à vne autre encore plus grande que toutes les precedentes, à vn coin de laquelle ie creus d'y voir des Brigantins démontez, des Ancres enroüillées, des gros Cables & des Horologes de sable rompus,

 Auec des Boussolles brisées
 Et mille Voiles dechirées.
 Parmi cela des Estendars,
 Des Princes, des Roys, des Cesars
 Et de ceux mesme dont la Lune
 Auoit trouué sa Tombe aux gouffres de Neptune.
 En suitte sous de grands Arceaux
 Appuyez sur des Chapiteaux,
 Soustenus par trois vingts colomnes
 Belles du moins autant que bonnes,
 Dont la Verge estoit de cristal
 Et de nacre le Plinthe auec le Pied-destal.

Ie vis des Galeaces, des Galions, & des Bucentaures dont les pauisades, les pauillons, les flâmes, & les Banderolles quoy que deslabrées & à moitié couuertes de sable, & d'Algue, faisoient paroistre quelque esclat de leur premiere richesse. De cette Salle-basse il me mena dans celle où il tenoit ses Statuës. Voicy, dit-il, où vous aurez de la satisfaction si vous y arrestés & sur tout si vous considerés cette dance de Satires, de Faunes, & de Nimphes qui sont empressés à faire des Guirlandes pour couronner ce petit Amour qui dort à l'ombre de ce Myrthe : Certai-

nement dés-que i'ay veu le portail (luy dis-je) ie me suis imaginé que ce qui estoit dedans deuoit estre fort beau, mais il faut que i'aduouë que l'effect à surmonté mon esperance. Toutes ces figures (repliqua-til) ne sont que de bois, ou de terre cuitte. Ie m'estonne donc (repris-ie) que l'humidité ne les gaste, parce qu'il me sembloit qu'vn grand Torrent profond & rapide, passoit au milieu de cette Sale basse, & que nous marchions sur des larges murailles comme les Quais des ports de mer qui regnoient tout autour. L'humidité (continua-t'il) n'y peut pas nuire, à cause de la secrette proprieté du bastiment : Suiuez-moy, & ie vous feray voir quelque chose d'excellent. Alors il me mena dans vne autre Sale-basse où le mesme Torrent passoit, autour de laquelle il y auoit des Statües admirables, les vnes de marbre grec, les autres de porphire : les vnes de parangon, & la plus grande partie de bronze, parmy lesquelles il y auoit vne *Leda* faite d'Albastre, mais si belle que ie ne me pouuois lasser de la regarder : ce qui m'obligea de dire au Vieillard que si i'eusse eu du papier & du crayon ie l'aurois suplié de me la laisser desseigner : alors il me dit que s'il ne tenoit qu'à cela, ie la desseignerois bien-tost, & ouurant vn Tiroir qui estoit sous l'vne des Niches, il me bailla vne petite chose qui s'ouuroit & fermoit comme vn porte-feuille, & m'ayant fait asseoir & pourueu de Lappis sanguin, & de papier il me dit,

Qu'vne occupation pareille
Ne demande que le desert;
Parce qu'au moindre bruit, qui choque nostre oreille
Le plus parfait dessein dans vn moment se perd.

En disant cela il se retira, & moy apres auoir aiguisé mon
crayon

crayon ie commençay de ietter l'ordonnance de ma belle Leda; mais lors que i'en voulus arrester le traict, il me sembla qu'elle n'auoit plus la teste comme auparauant, & que l'actitude du corps estoit d'vne autre sorte, que la blancheur du Cigne perdoit beaucoup de son esclat, deuenant peu à peu aussi noir qu'vn Corbeau; ce qui m'obligea de m'arrester aux œufs que le Sculpteur auoit representez d'vn cristal si net que ie voyois au trauers Castor & Polux qui se tenoient embrassez; mais à mesure que i'en voulois faire le Portraict, certaines fumées noirastres les desroberent à ma veuë; ce qui mobligea de quitter mon entreprise, & de portraire vn Apollon qui decochoit des fleches contre le serpent Pithon, mais cette Statuë fit comme l'autre, alors ie me frotay les yeux, me figurant que les vapeurs de l'eau qui passoit aupres estoient la cause de mon esblouïssement: Mais ayant remarqué que Pithon remuoit la teste & la queue, ie sentis vn glaçon courir par toutes mes veines, & vne secrette horreur saisir mes esprits me voyant seul dans vn lieu si vaste. Toutefois pour ne paroistre effrayé sans suiet; Ie me remis pour la troisiesme fois à copier vne figure qui tenoit vne Corne d'abõdance, pleine de fruits & d'Instrumens de mathematique; celle-cy estoit de bronze & vn peu escartée des autres, qui apres m'auoir ioué les tours des precedentes, dans l'excez de mon estonnement, ouurit les mains & laissant choir la Corne d'abondance renuersa les Instrumens dont elle estoit remplie, qui firent repeter cent echos par le grand bruit qu'ils firent. Pour lors les cheueux me dresserent, & moy aussi en iettant vn grand cry qui sembla s'estouffer dans ma bouche. Ie voulus fuyr, mais i'auois perdu le mouuement de mes

F

iambes, & il me sembloit qu'vn grand & lourd fardeau les tenoit comme engourdies ; dans cette fuitte penible tournant la teste pour voir si ces figures me suiuoient,

 En passant deuant l'Apollon
 Ie vis cette furieuse beste
 Qui rouloit les yeux dans la teste,
 Lors ie perdis le plomb que i'auois au talon,
 Et me prins à courir d'vne roideur si forte
 Que i'arriua soudain à la derniere porte.

Où ie me trouuay bien en peine, la rencontrant fermée auec tant d'artifice qu'à moins de la rompre il estoit impossible de l'ouurir, comme i'en cherchois les moyens inutilement, i'entendis vn grand esclat de rire qui venoit de loin : ce qui me fit tourner la teste, & ie vis que c'estoit le Vieillard, qui se pasmoit de rire, m'ayant veu courir de la façon. Il m'appella criant que ie n'eusse aucune peur ; mais i'estois hors d'haleine & ne luy respondis que par les signes que ie luy fis, que ie n'y voulois pas aller ; si bien qu'il fut obligé de venir à moy pour me rasseurer, ce qu'il fit en disant qu'il faloit que la veuë m'eut trompé ; parce que ce n'estoit pas la coustume des Statues de remuer ni les pieds ni les mains : veu mesmement qu'elles estoient composées de la mesme matiere que celles de Rome, & trauaillées par les mesmes Maistres. Alors m'estant rasseuré ie l'interrogeay par quel moyen il les auoit euës,

 Ie suis, Ie suis, dit-il, le puissant Dieu Neptune
 Qui fais blesmir sur moy les plus fiers Mathelots,
 Quand malgré leurs efforts renuersant leur fortune
 Ie mesle auec le Ciel l'escame de mes flots.
 Ie suis (poursuiuit-t'il) Frere de Iupiter,

sur la Peinture Vniuerselle,

 Celuy dont les Carreaux lors que l'orage gronde
 Donnent de la terreur à la Terre, à la Mer,
 Et font pallir d'horreur les quatre coins du Monde.
Vous sçaurés que tous les Dieux des Lacs, Estangs, & Riuieres me viennent payer Tribut le premier iour de May, les vns m'apportent des grandes branches de Corail, les autres des Monstres d'vne forme extraordinaire,
 Qui me presente des coquilles,
 Qui des pyolés Limaçons,
 Des Lignes, & des Rets, auec des Hameçons
 Dont les inuentions subtilles
 Ont attrapé cent fois mille & mille Poissons.
Tandis que les Sereines chantent des vers à ma gloire, les Nereides & autres Nimphes de la Mer, parées de leurs plus belles robes, me viennent rendre hommage au pied d'vn Trosne que les Tritons m'ont dressé de vagues au milieu de l'Ocean, dont vne partie
 Fait retentir l'Echo des cauernes voisines
 Au bruit sourd & confus de leurs trompes marines,
 Les vns couronnez de Roseaux
 Couuers d'vne gase Azurée
 M'apportent du profond des eaux
 Les tresors qu'ils ont pris dans le sein de Nerée:
 Les autres forment vne dance
 Au son des voix & Tambourins,
 Et ne perdent pas la cadance
 Encor qu'ils soient montés sur des Cheuaux marins.
Le Gange vient orner mon Trident des plus belles pierreries qu'il a peu trouuer cette année, le Nil, l'Euphrate, & le Po: le Rhin, la Tamise, le Tage & le grand Parana-

F 2

gacu couuert d'vne chemife à pailletes d'argent, m'y viennent prefter le ferment de fidelité fuiuis d'vne grande foule de Ruiffeaux leurs fujets. Le Gorone, du Lers, de Larife, du Tarn, de l'Aurigere Riche Najade couuerte d'vne robe efclatante de pailetes d'or, accompagnée du Larget fon Page couuert de grains d'argent. Tous viennent de loin les vns precipitament ; Les autres à bonds auec bruit ; quelques vns doucement : & d'autres auec vne viteffe incroyable. Il eft vray que tous fe preffent enfin pour me voir. Or le Tibre orgueilleux de la profperité des Cefars lors qu'ils ne trouuoient rien qui ne fit iour à la force de leurs armes, demeura quelques années fans paroiftre en cette folemnité. Cette reuolte m'obligea de feconder les deffeins d'Alaric, & de porter fauorablement fes Vaiffeaux de la Mer glaciale iufqu'aux Coftes d'Efpagne, d'où ce grand Conquerant ayant conduit fon Armée deuant Rome, apres qu'il eut fait voler fes Eftandars fur le Capitole, renuerfé les Edifices les plus fomptueux, les Obelifques, les Coloffes, & les Statues les plus magnifiques : Enfin apres que cét Heros eut dompté cette fuperbe Ville. Le Tibre fe voyant efcorné, & defirant rentrer en mes bonnes graces, fortit hors de fes bornes, apres auoir pouffé mille foûpirs, dont l'humidité ayant formé en l'air des vapeurs efpaiffes, ces mefmes vapeurs fe diftillerent en pluye, qui furent les larmes dont il voulut expier fon crime ; & profitant de l'occafion, pefchant (comme on dit) dans l'eau trouble, il s'enfla fi fort de defpit & de honte, qu'il entraifna de fes humides & rapides bras, vne partie des Statuës qui font prefentement dans mon Palais, & quantité de merueilleux Tableaux qui font dans vn autre appartement.

sur la Peinture Vniuerselle.

 Là vous verrés des païsages
Colorés si naïfuement
Que les fleuues & les Boccages
T trompent l'œil à tout moment ;
Icy le cristal des fontaines
Comme la glace d'vn miroir
Nous represente & nous fait voir
Le portrait des Forests prochaines.
 Là, vous verrez que le Satyre
Se mord la levre pour ne rire
Craignant de resueiller Philis,
Qui dort à l'ombre d'vn grand Chesne
Au milieu d'vne belle pleine
Dessus les Roses & les Lys.
 D'autres où l'aspect des figures
Forcent l'esprit des curieux
D'auoüer que telles Peintures
Sont trauaillées dans les Cieux,
Puis qu'il ne fut iamais d'Appelles
Qui fit ni des Bergers, ny des Nimphes si belles.

Voicy par quel moyen i'eus long-temps auparauant les autres Statuës. Apres que Rome se fut renduë maistresse de la Thesalie & du reste de la Grece, les Generaux firent charger sur des Radeaux les grandes Obelisques qui se voyent encore dans cette superbe Ville ; & parmy les riches despoüilles de ces belles Prouinces, ils enleuerent les Ouurages exquis des plus fameux Statuaires, & en chargerent trois grands Vaisseaux, que i'inuitay à faire voile,

 Faisant rire les flots sur les bords de la Rade:
 Mon front doux & serein d'abord leur fait parade

Songe Enigmatique,

D'vn temps qui leur promet vn bon euenement,
La Voile enflée du Zephire
Porte comme vn traict le Nauire
Qui fend le liquide Element.
 Le Nocher qui perd le riuage
Sur ces grandes plaines d'afur
Fait prendre aux Mathelots courage
Et le plus vigilant s'endort sans nulle peur.
 Mais voyant cette belle proye
I'en treffaillis alors de ioye,
Et preparant leur monument
Alors ie secoüay ma teste
Et frapant l'eau de mon Trident
I'excite vne horrible Tempeste
Qui les esleue au Firmament,
Et donnant cours à mes Caprices
Ie les entraisne aux precipices
Qui me seruent de fondement.
 L'Intrepide Nocher perd alors le courage,
L'expert Pilote alors voit certain son naufrage
Par le soufle orageux du terrible Aquillon,
 Dont les terreurs continuées
 Mesloient auecque les Nuées
 Et les Vagues & le Sablon.
 Ils ne connoissent plus de Pole
Tous les cordages sont rompus,
Le Gouuernail & la Boussolle
N'ont que des effaits superflus.
 Des-ja les flancs de leurs Vaisseaux
Ouuerts par les efforts de l'Onde

sur la Peinture Vniuerselle.

*Leur fait croire que dans ce monde
C'est le dernier de leurs trauaux.*

Effectiuement il le fut, parce qu'aprés m'estre esjoüé quelque temps, ie fis entrer dedans des vagues qui les coulerent bien-tost à fonds. I'appellay en suitte les Dieux Marins qui releuent de mon Empire. Ie donnay ordre qu'on fit porter les Statues dans la grande Sale, où elles sont placées maintenant, & les Vases de Cristal, d'Or, d'Argent, & de Porcelaine dans ma grande Gallerie de Curiositez. Et les Peintures dans la Sale où ie m'en vay vous conduire. En disant ces mots il se mit deuant & voyant que ie faisois difficulté de le suiure, n'estant pas encore bien rasseuré de mes premieres allarmes, il me fit voir ma premiere Conductrice, qui me traitant vn peu plus familierement qu'auparauant, me print par la main, & Neptune qui nous precedoit estant arriué deuant la porte de la Salle des Peintures, y donna, pour la faire ouurir, trois coups de son Trident : à ce grand bruit mon songe se dissipa ; & ie vis que le Soleil estoit desja bien-haut, & qu'effectiuement le bruit estoit veritable : Vn Valet de pied de Monseigneur le Prince de Monaco, ayant hurté au mesme temps à la porte de ma chambre pour me dire que S. A. me vouloit honnorer de sa presence l'apres-disnée, pour me voir trauailler au Saint Sebastien qui est maintenant placé dans son Palais au quartier du Roy.

FIN.

www.ingramcontent.com/pod-product-compliance
Lightning Source LLC
Chambersburg PA
CBHW071440220526
45469CB00004B/1614